春联挥毫必备

王铎行书集字春联

张杏明 编

上海书画出版社

出版说明

『爆竹声中一岁除，春风送暖入屠苏。千门万户曈曈日，总把新桃换旧符。』王安石的《元日》诗描绘了一幅宋代的春节风俗图：燃爆竹、饮屠苏酒、换桃符。然而，早在一百年前的五代后蜀孟昶那里，桃符已以一副书为『新年纳余庆，嘉节号长春』的春联悄悄改变了形式与内涵：鲜艳的红纸取代了长方形桃木板，吉祥的联语取代了『神荼』、『郁垒』的名字或画像，其寓意也由原来的驱邪避灾转向了求安祈福。春节是我国农历年中第一个也是最重要的传统节日，春联在辞旧岁迎春的同时，也渗进了农业社会人们朴素的生活理想：国泰民安、人寿年丰、家庭和睦、事业顺利。春联对仗的联语不仅是文字的精妙组合与书法的多样呈现，更是人们美好生活祈向的承载。这些生活祈向，虽然穿越古今，却经久不衰，回荡在一代代人的内心深处。作为这些生活祈向的载体，作为从古代派往现代的使者，春联的命运也同样历久弥新。无论大江南北、农村城市，抑或雅俗贵贱、穷达贫富，在喜气盈门的春节里，都不能没有春联的表达与塑造！

我社出版的『春联挥毫必备』系列，集名家名帖之字，成行气贯通之联。一家一帖集成一书，其内容又以类相从编排，不仅从形式到内容上有力地保证了全书的一致性与连贯性，更便于读者有针对性地、分门别类地欣赏、临摹、创作之用。可以说，一编握手中，一切纳眼底，从书法的字体书体，到文字的各种情感表达，及隐藏其后的对生活的深刻理解与美好祈向，都能在本书中找到满意的答案。

上海书画出版社

目录

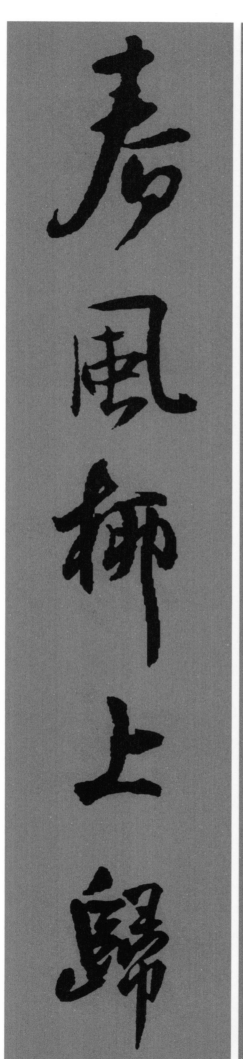

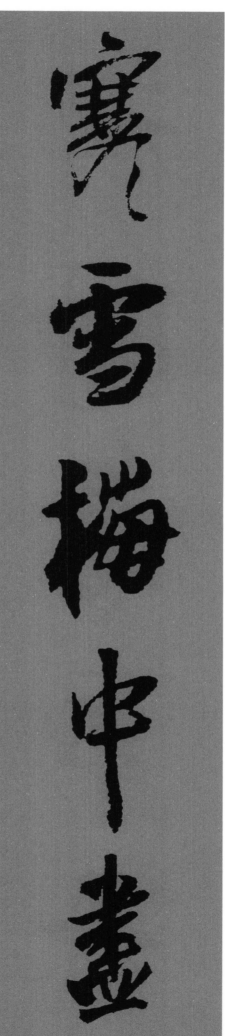

上联—寒雪梅中尽

下联—春风柳上归

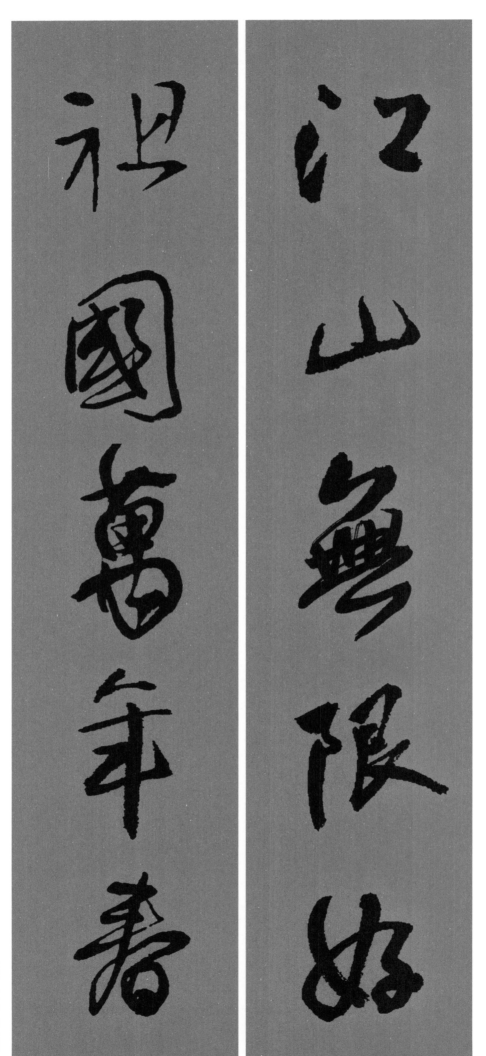

江山无限好

祖国万年春

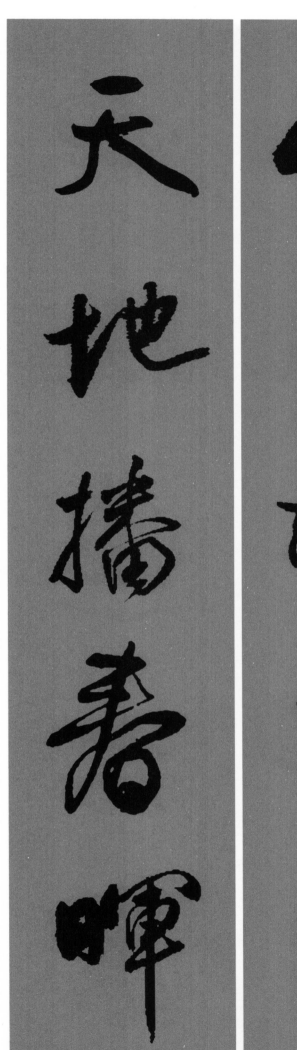
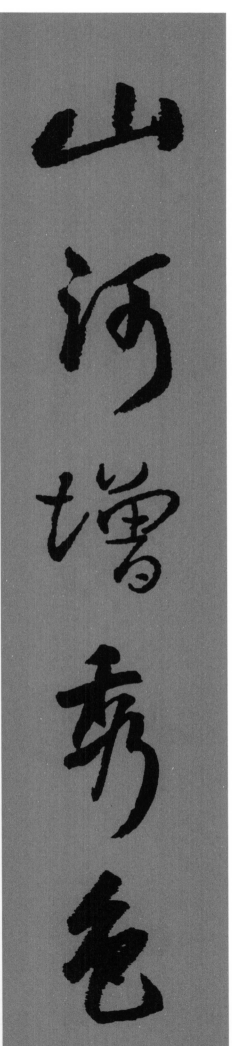

上联｜山河增秀色

下联｜天地播春晖

上联｜山河增秀色
下联｜天地播春晖

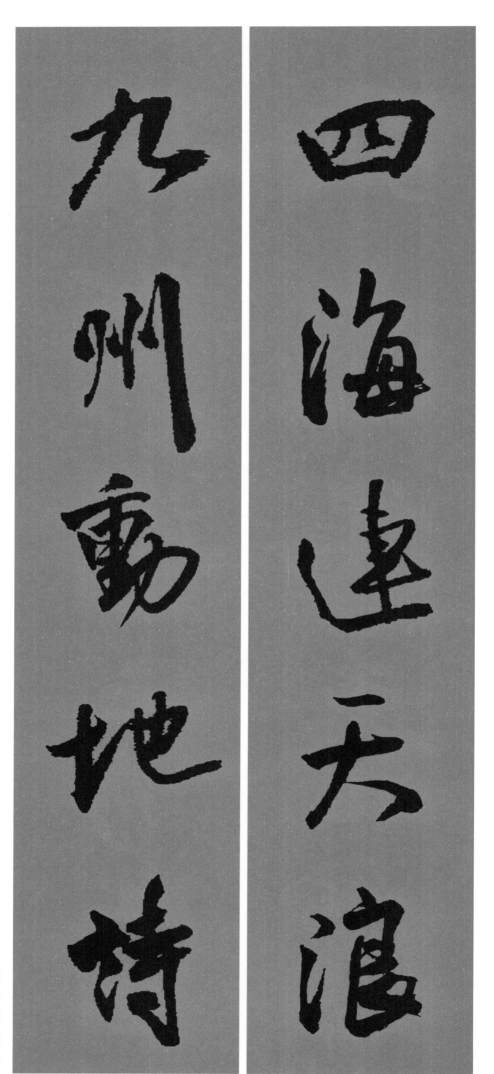

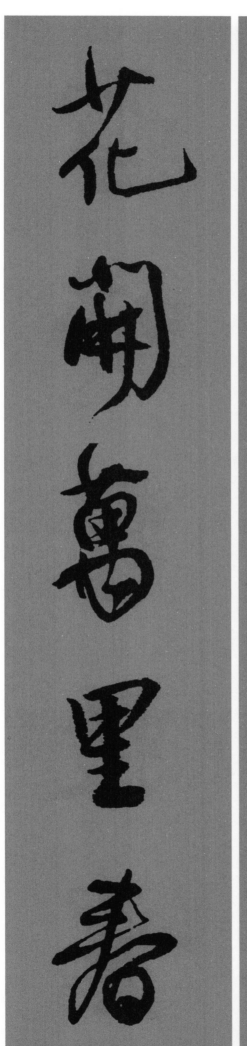
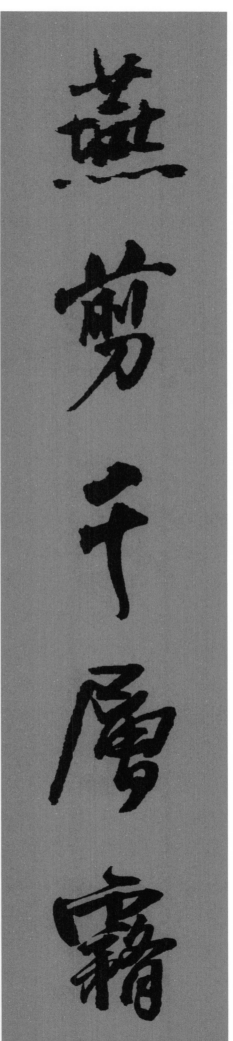

上联｜燕剪千层雾

下联｜花开万里春

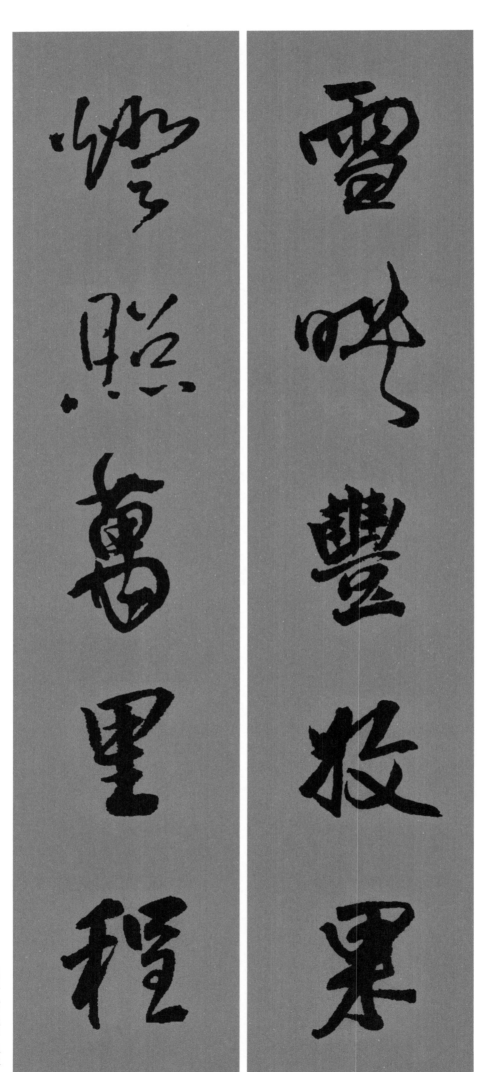

上联 雪映丰收果
下联 灯照万里程

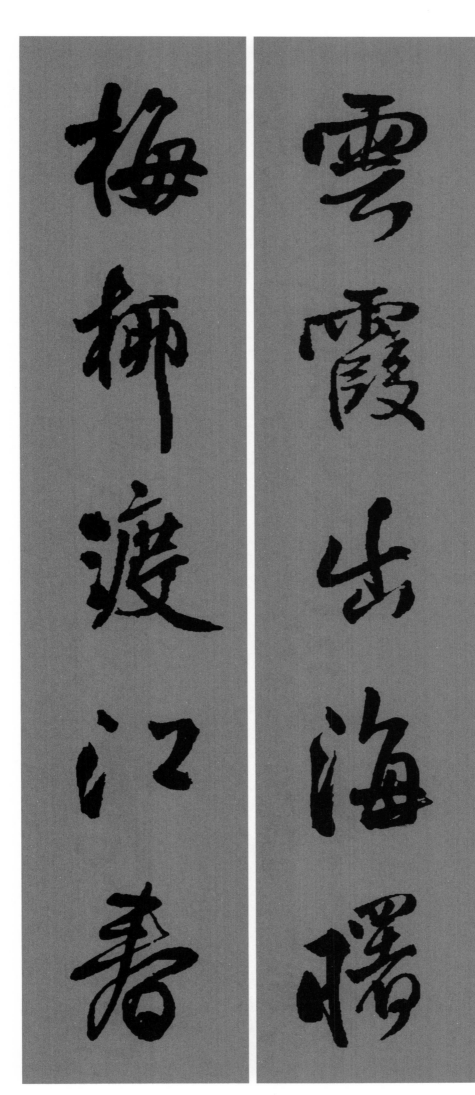

上联—云霞出海曙
下联—梅柳渡江春

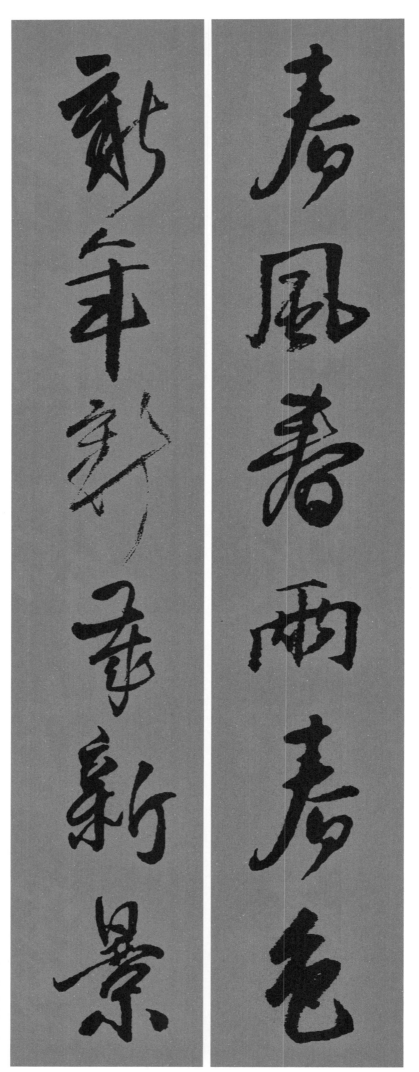

上联丨春风春雨春色

下联丨新年新岁新景

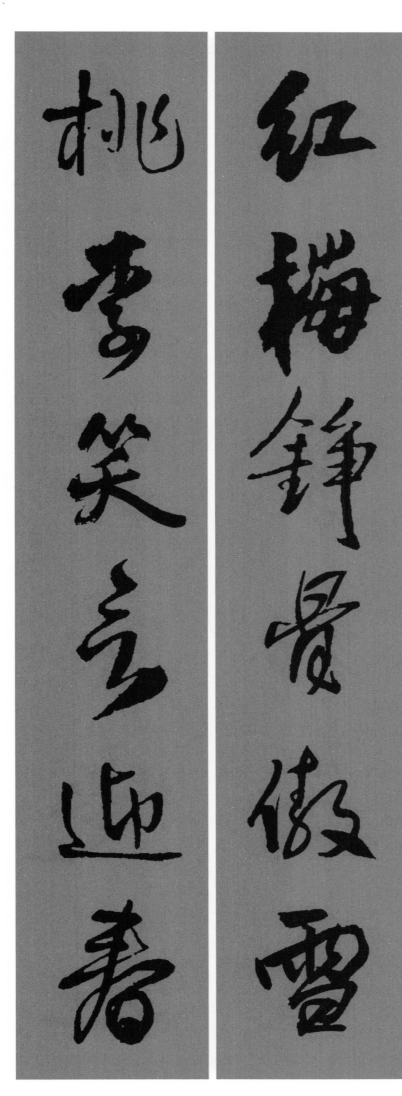

上联—红梅铮骨傲雪

下联—桃李笑言迎春

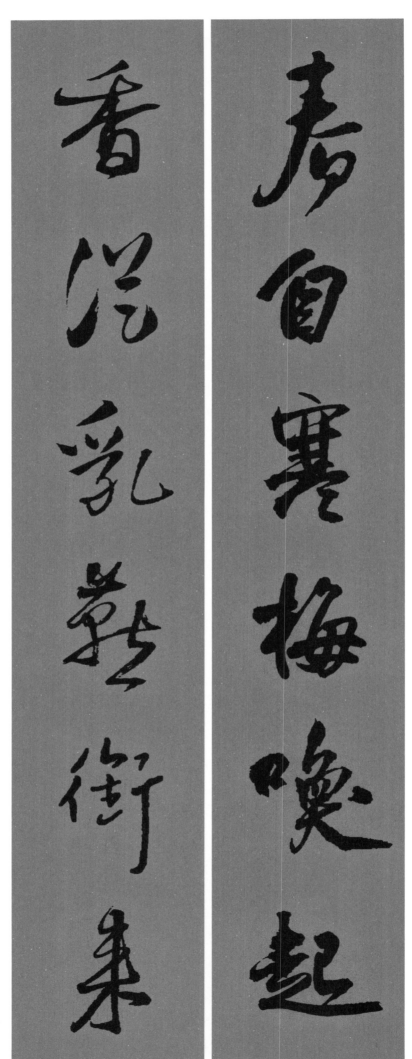

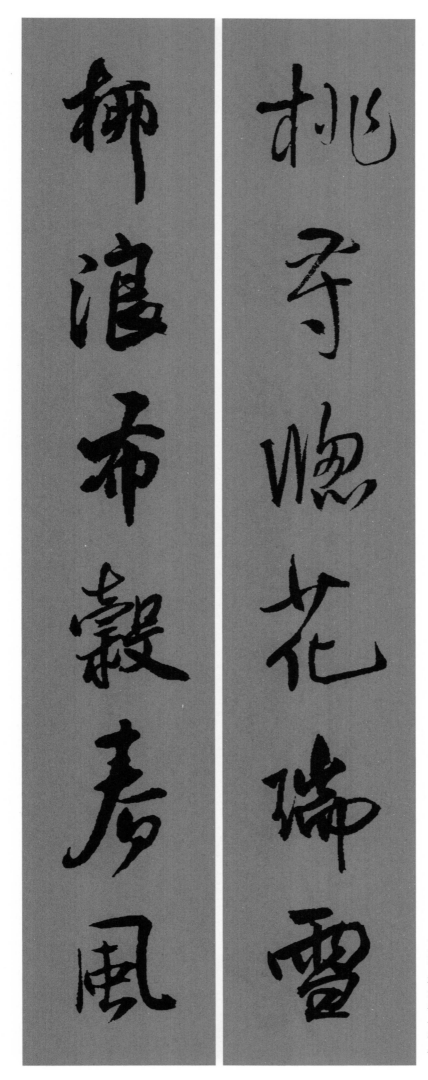

上联 桃符窗花瑞雪

下联 柳浪布谷春风

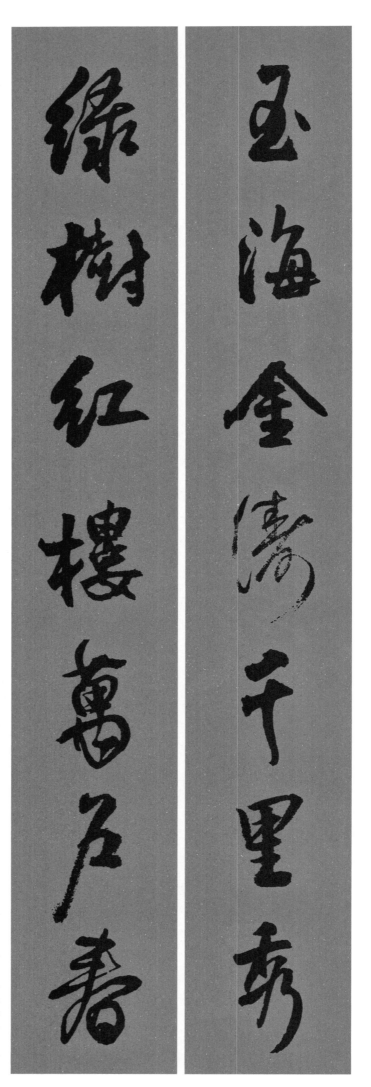

玉海金涛千里秀

绿树红楼万户春

上联｜玉海金涛千里秀

下联｜绿树红楼万户春

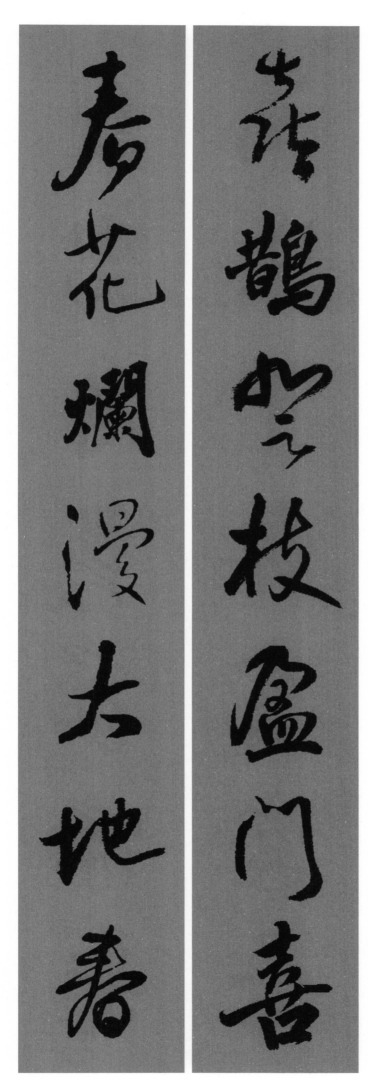

上联｜喜鹊登枝盈门喜
下联｜春花烂漫大地春

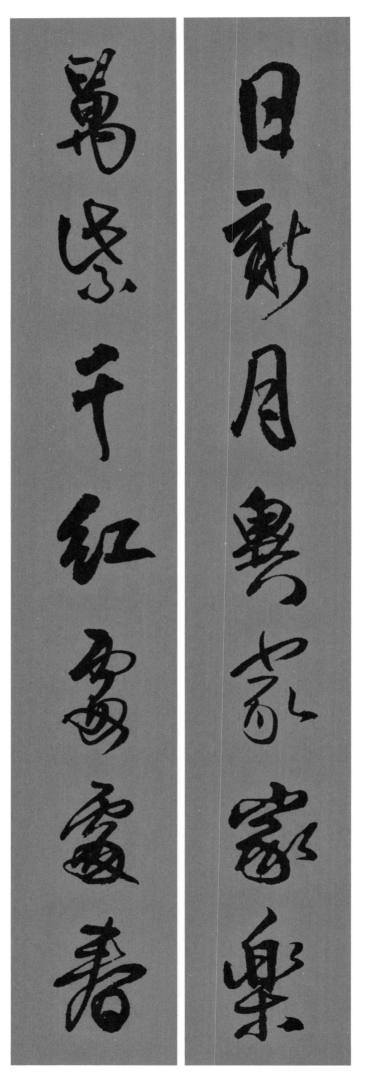

上联 日新月异家家乐

下联 万紫千红处处春

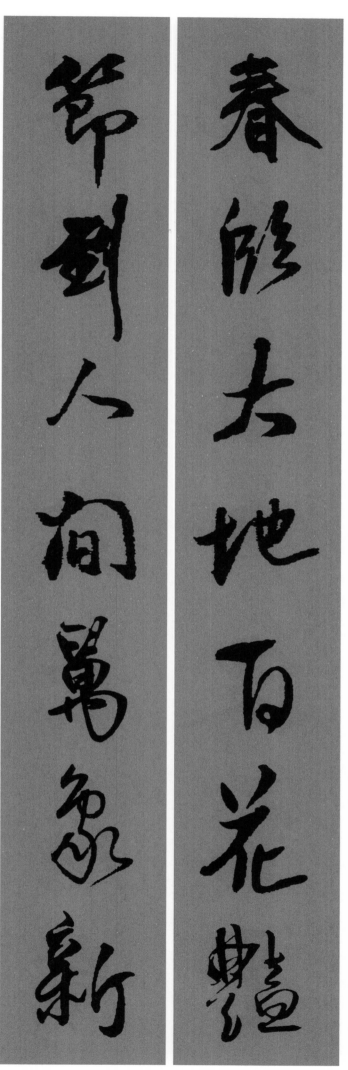

上联—春临大地百花艳
下联—节到人间万象新

爆竹一声爆竹岁

桃符万户换新春

上联　爆竹一声辞旧岁

下联　桃符万户换新春

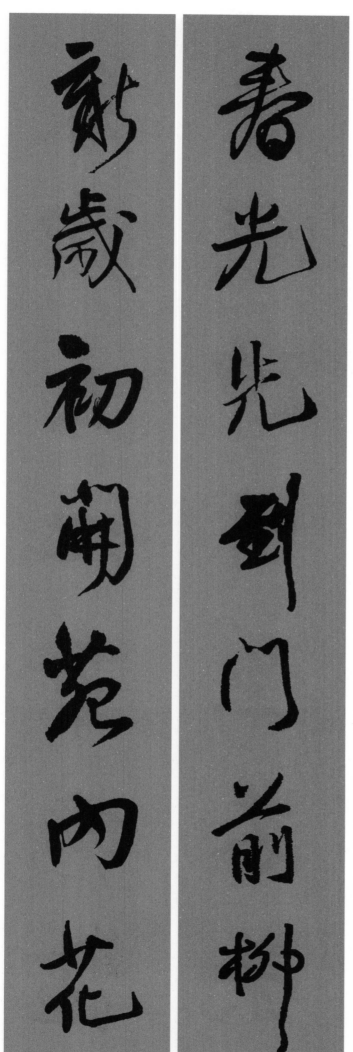

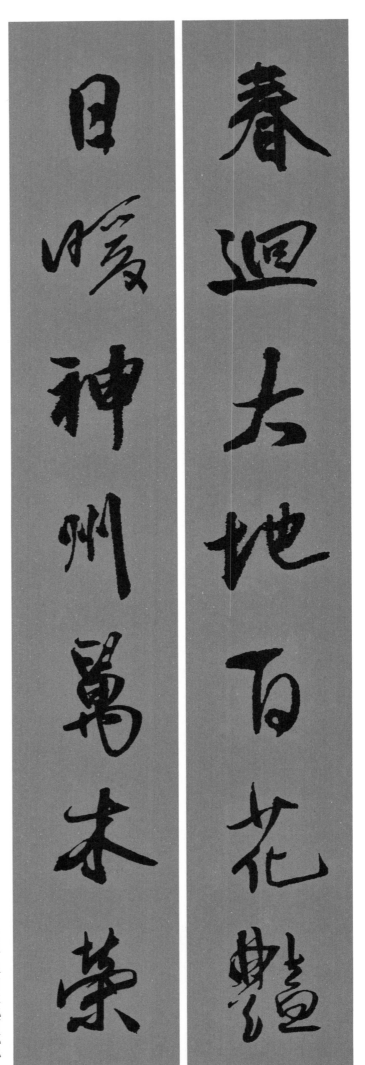

上联|春回大地百花艳
下联|日暖神州万木荣

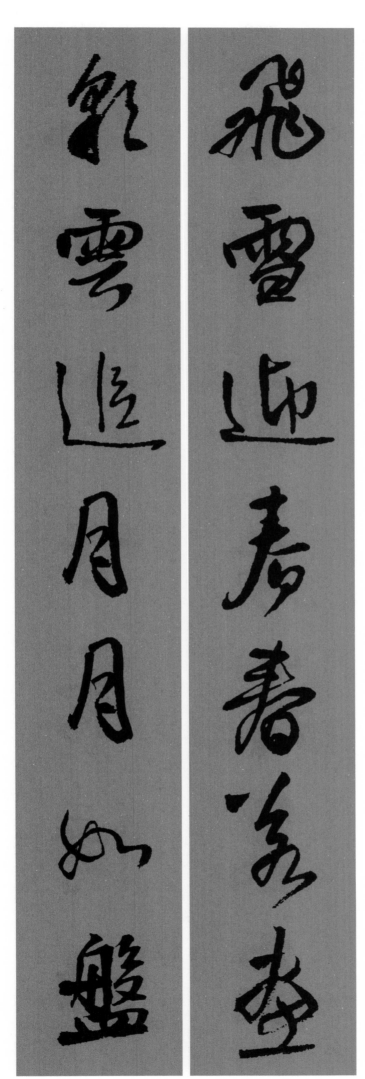

上联—飞雪迎春春若画
下联—彩云追月月如盘

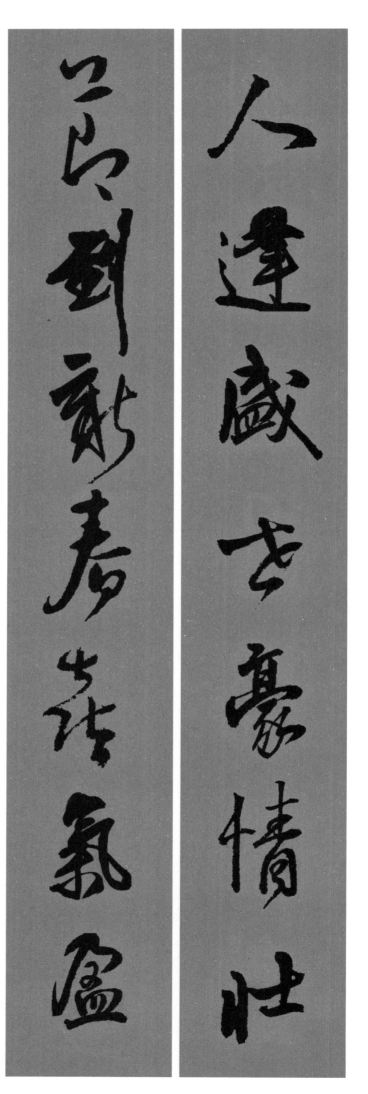

上联 人逢盛世豪情壮
下联 节到新春喜气盈

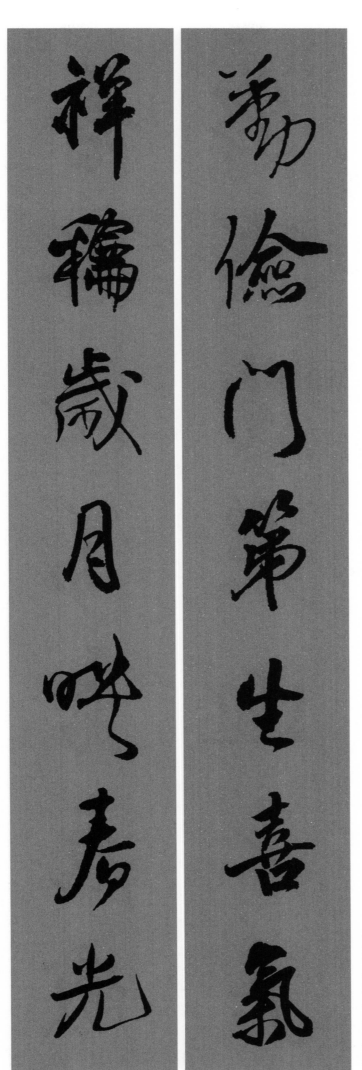

上联—勤俭门第生喜气
下联—祥和岁月映春光

上联—勤俭门第生喜气
下联—祥和岁月映春光

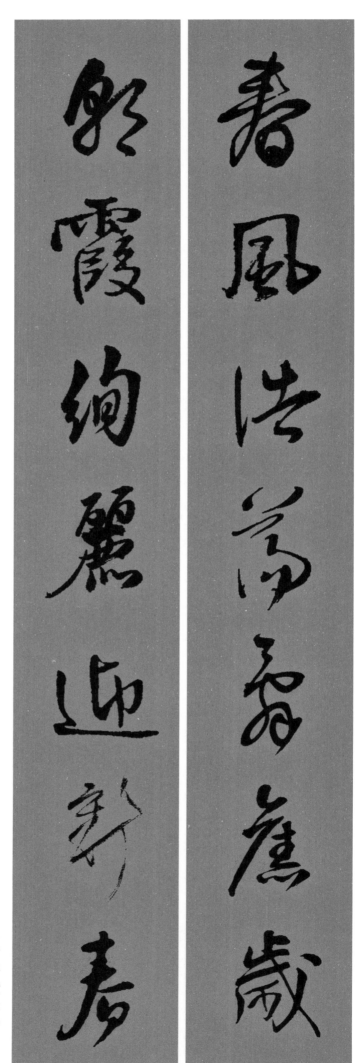

春风浩荡辞旧岁

朝霞绚丽迎新春

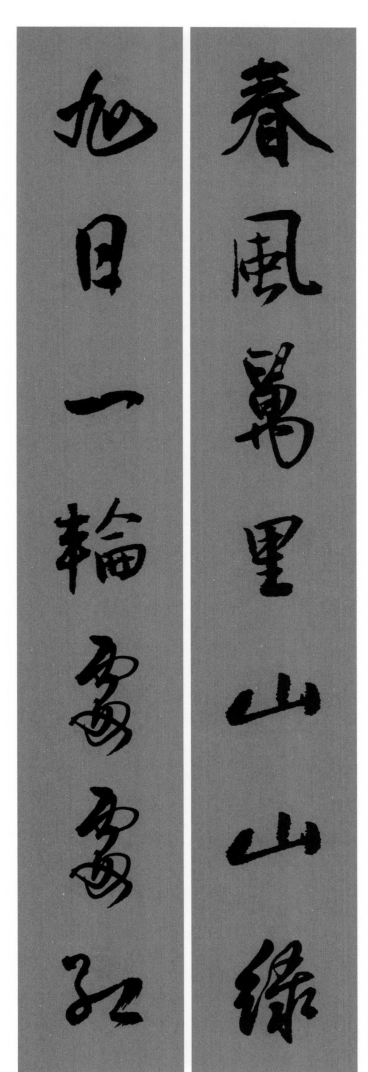

上联｜春风万里山山绿
下联｜旭日一轮处处红

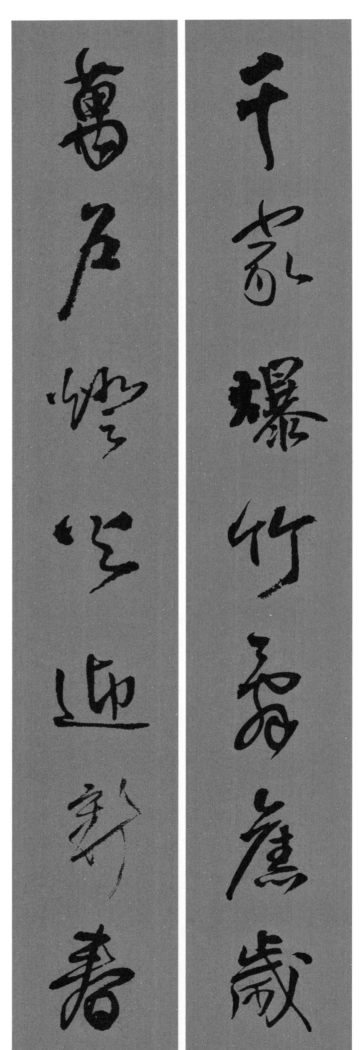

千家爆竹春辞岁

万户灯火迎新春

上联 千家爆竹辞旧岁

下联 万户灯火迎新春

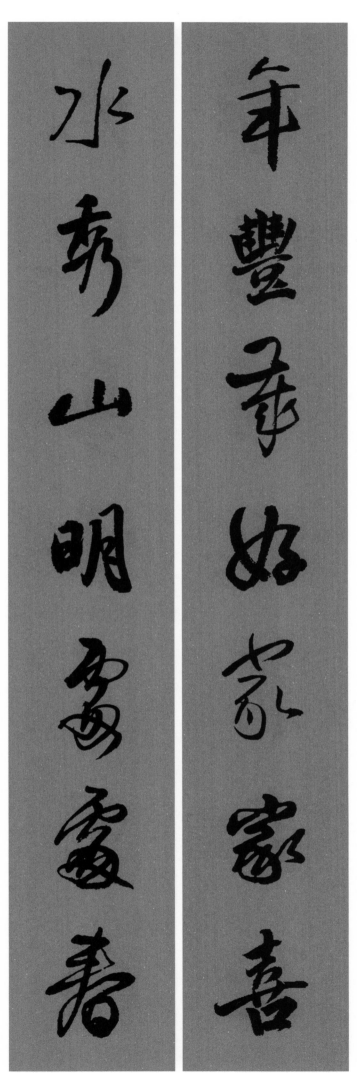

年丰岁好家家喜
水秀山明处处春

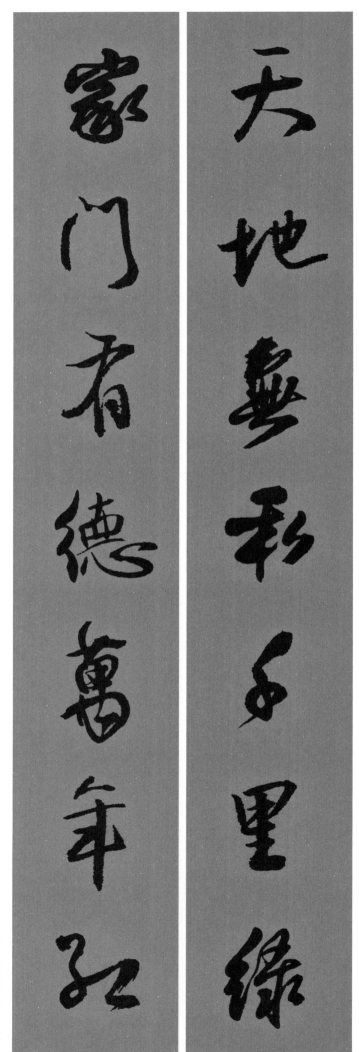

上联　天地无私千里绿
下联　家门有德万年红

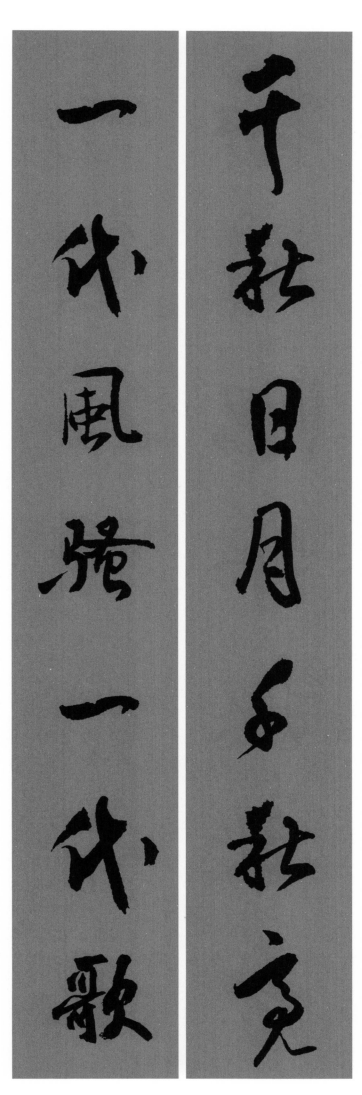

上联—千秋日月千秋亮
下联—一代风骚一代歌

上联—千秋日月千秋亮
下联—一代风骚一代歌

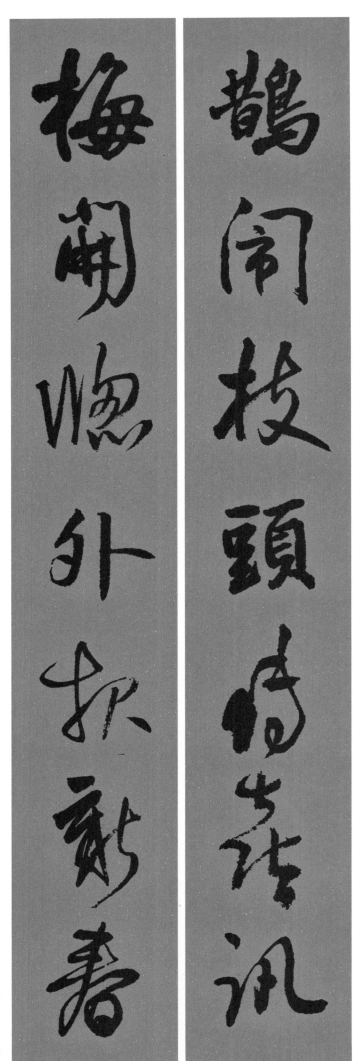

上联｜鹊闹枝头传喜讯

下联｜梅开窗外报新春

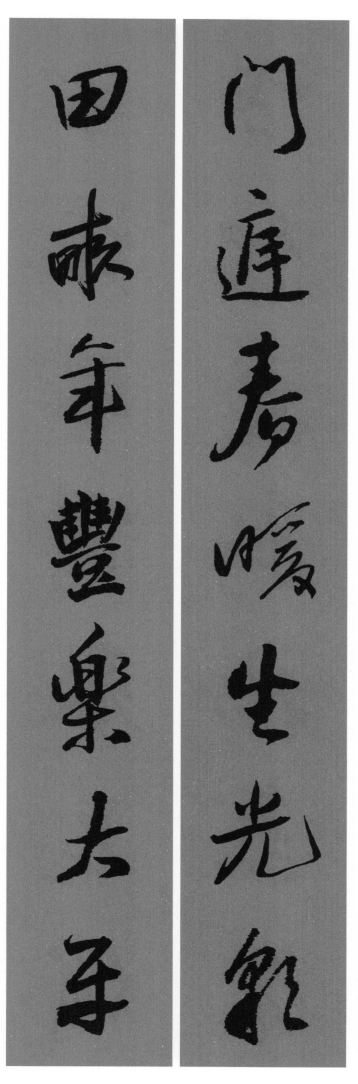

上联｜门庭春暖生光彩
下联｜田亩年丰乐大平

年丰润春花俏

芳纪更新福气浓

上联 年成丰润春花俏
下联 世纪更新福气浓

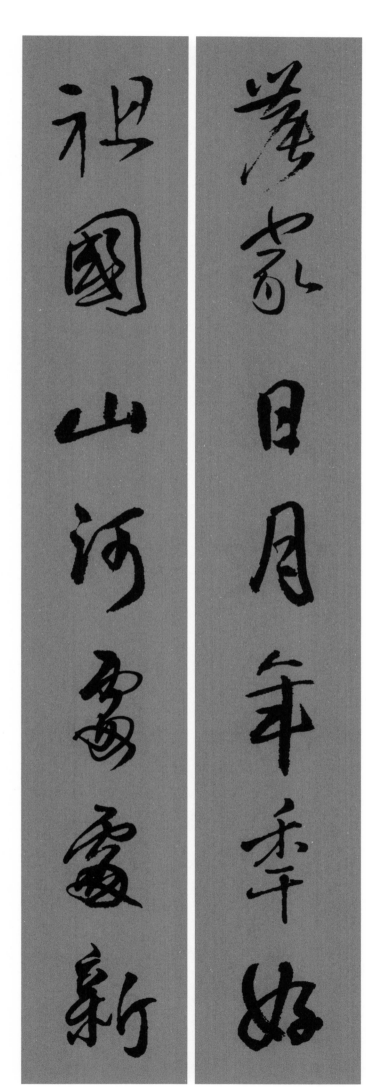

上联—农家日月年年好
下联—祖国山河处处新

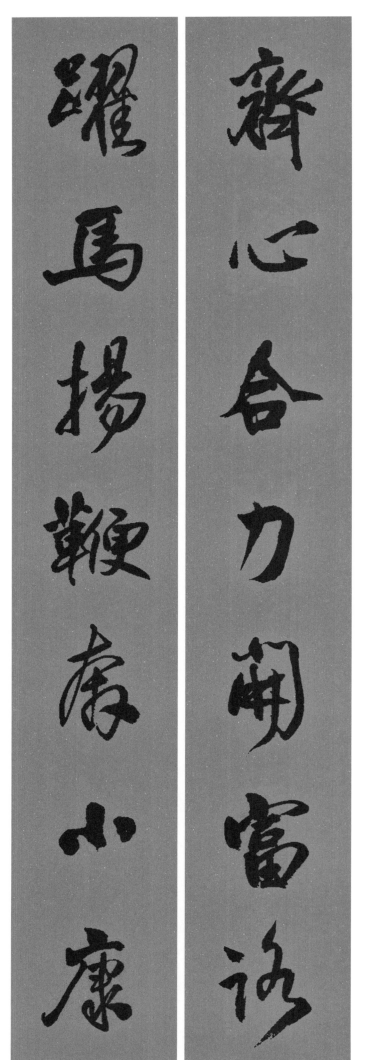

上联 齐心合力开富路

下联 跃马扬鞭奔小康

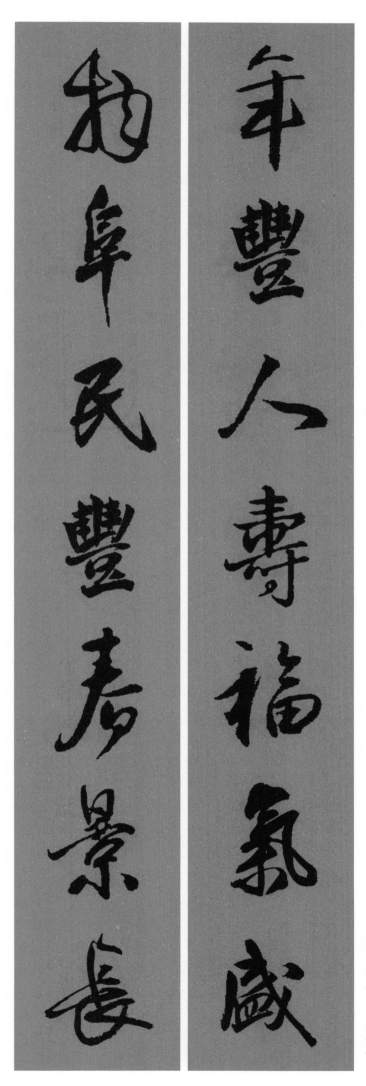

上联—年丰人寿福气盛
下联—物阜民丰春景长

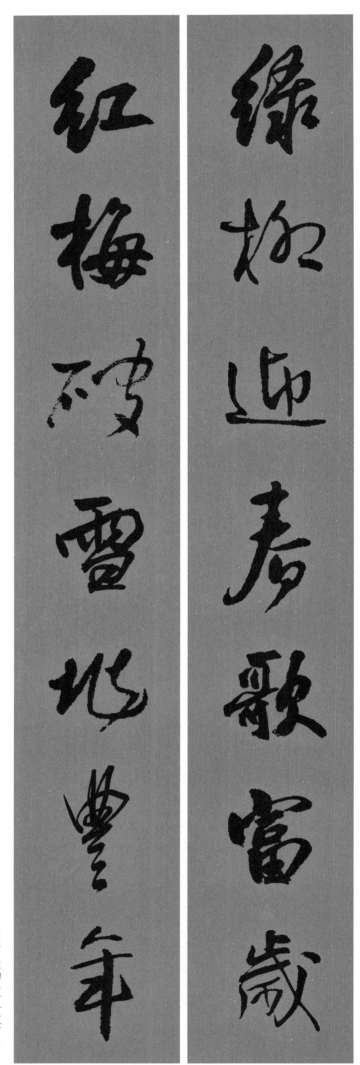

上联 绿柳迎春歌富岁

下联 红梅破雪兆丰年

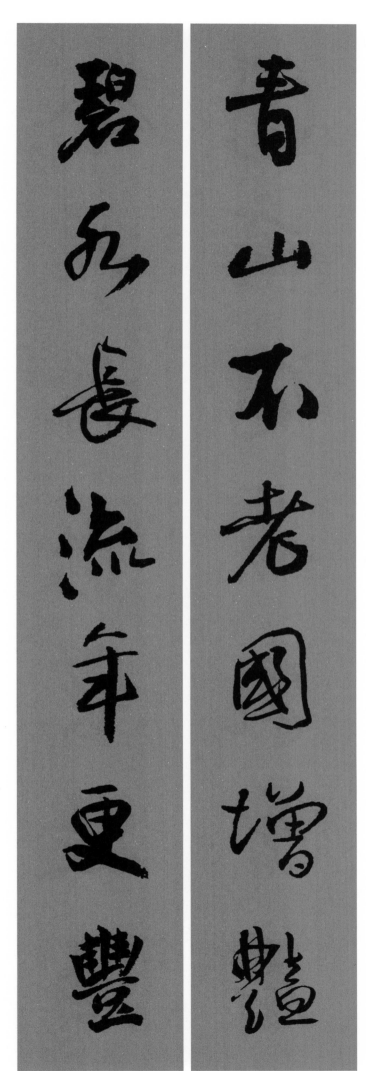

上联—青山不老国增艳
下联—碧水长流年更丰

上联 青山不老国增艳
下联 碧水长流年更丰

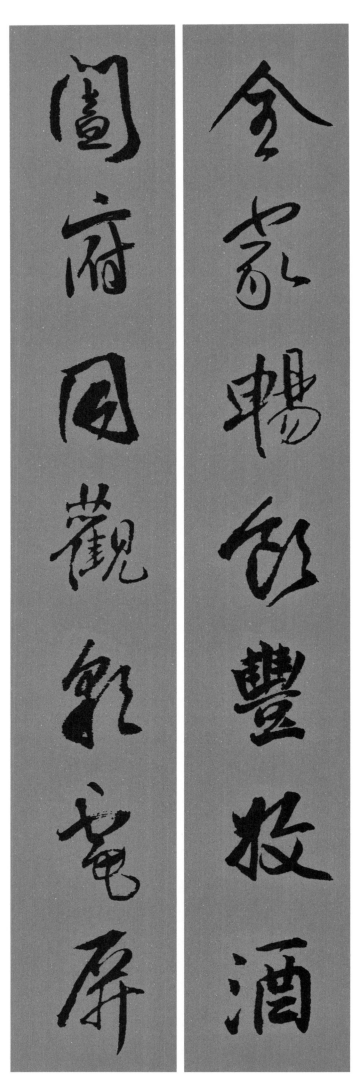

上联　全家畅饮丰收酒

下联　阖府同观彩电屏

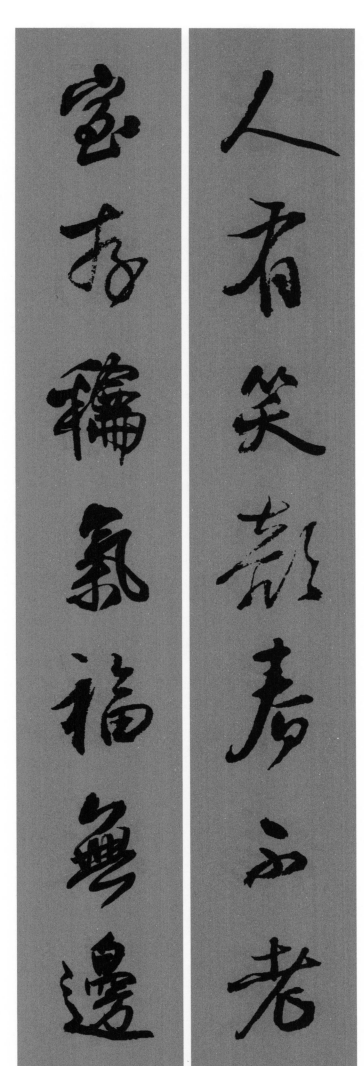

上联—人有笑颜春不老
下联—室存和气福无边

上联—人有笑颜春不老
下联—室存和气福无边

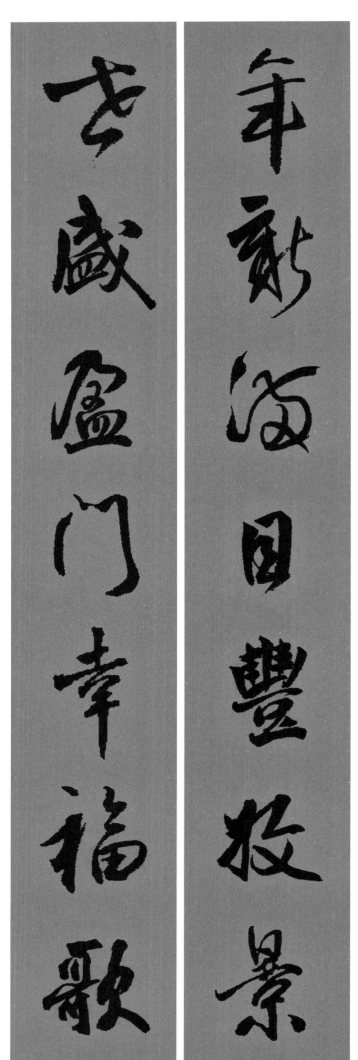

上联｜年新满目丰收景

下联｜世盛盈门幸福歌

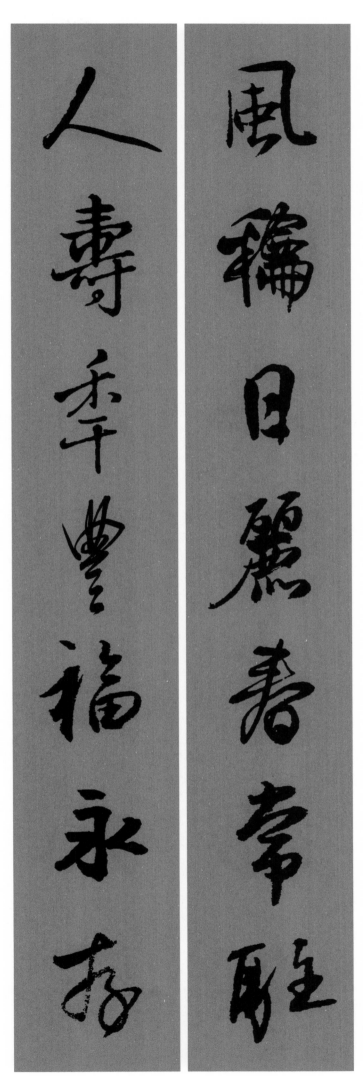

上联—风和日丽春常驻
下联—人寿年丰福永存

上联—风和日丽春常驻
下联—人寿年丰福永存

向阳村舍春光媚

和睦人家幸福多

上联一 向阳村舍春光媚

下联一 和睦人家幸福多

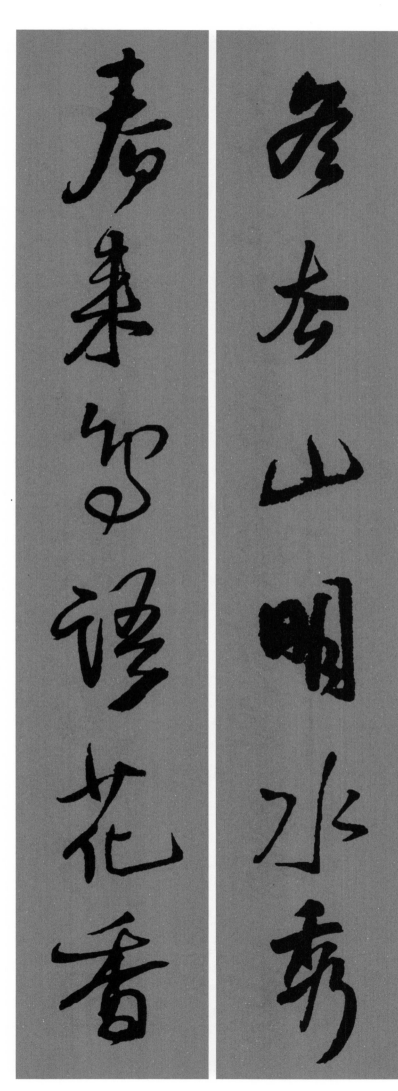

上联—冬去山明水秀
下联—春来鸟语花香

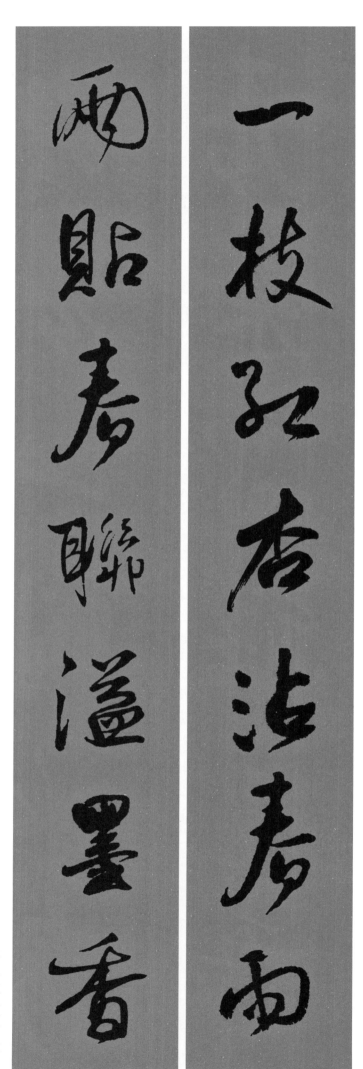

一枝红杏沾春雨

两贴春联溢墨香

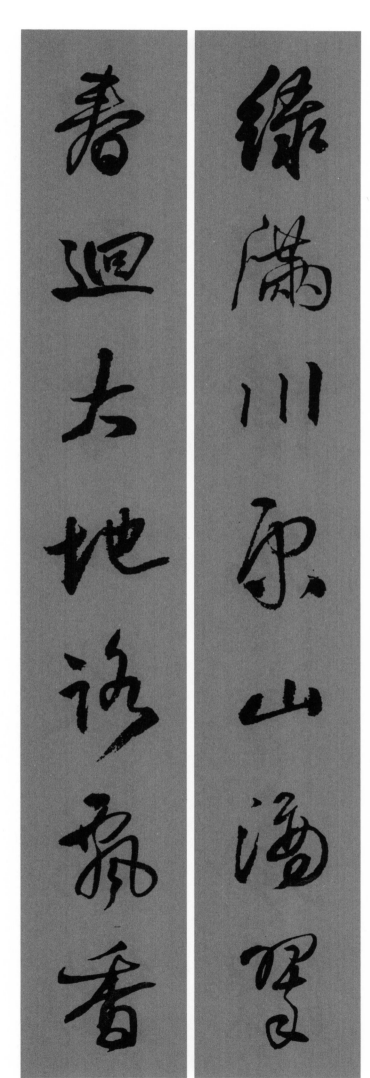

上联丨绿满川原山滴翠
下联丨春回大地路飘香

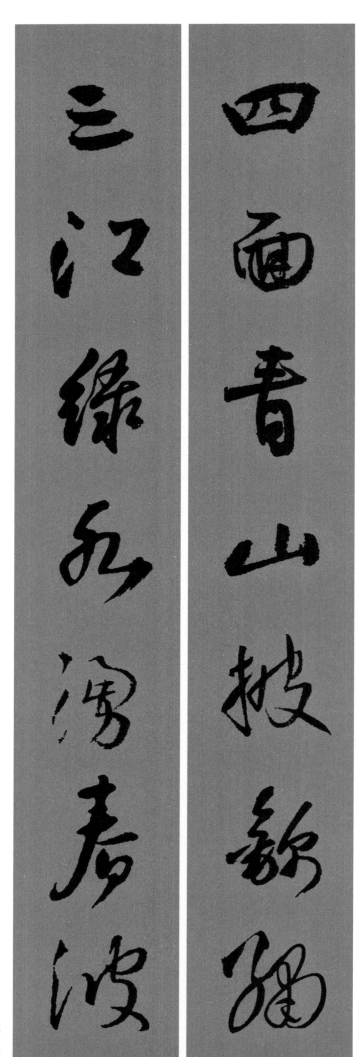

四面青山披锦绣

三江绿水涌春波

上联丨四面青山披锦绣

下联丨三江绿水涌春波

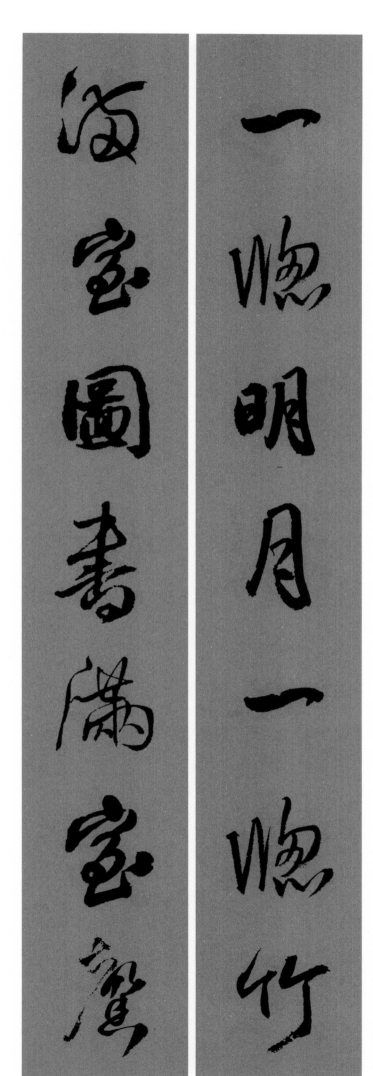

上联一一窗明月一窗竹
下联一满室图书满室馨

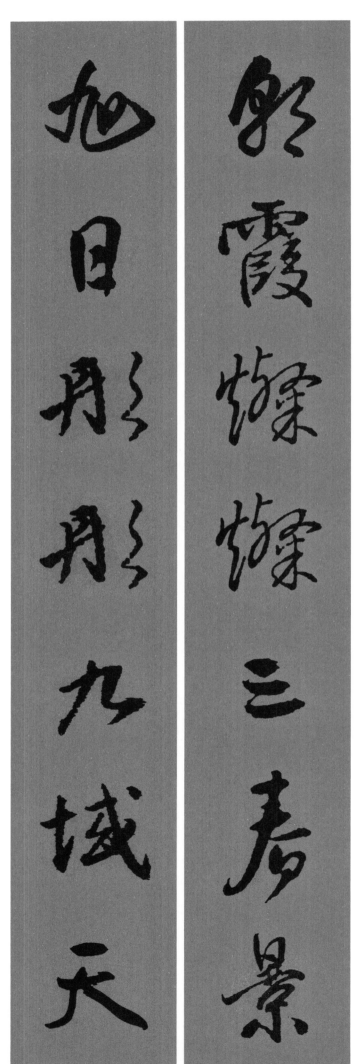

上联 朝霞灿灿三春景
下联 旭日彤彤九域天

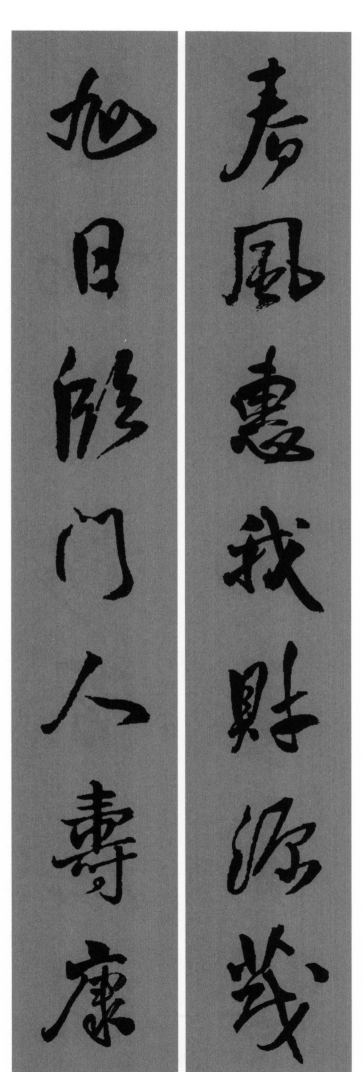

上联——春风惠我财源茂
下联——旭日临门人寿康

翠柏苍松皆旧貌

红墙碧瓦尽新楼

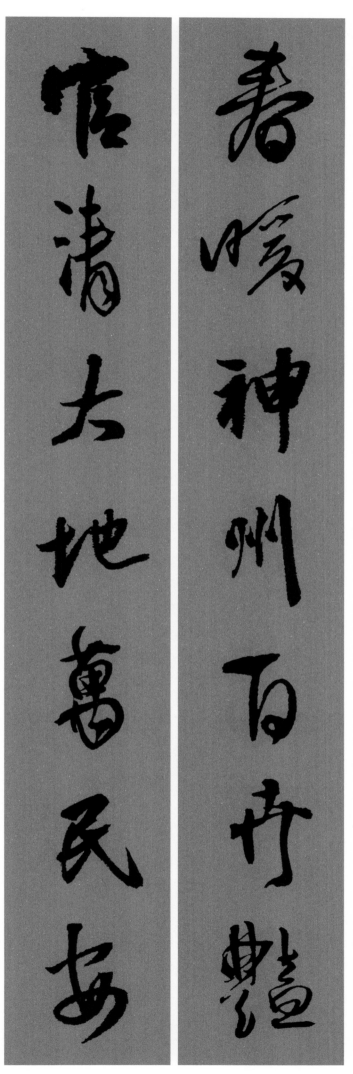

春暖神州百卉艳
官清大地万民安

上联｜春暖神州百卉艳
下联｜官清大地万民安

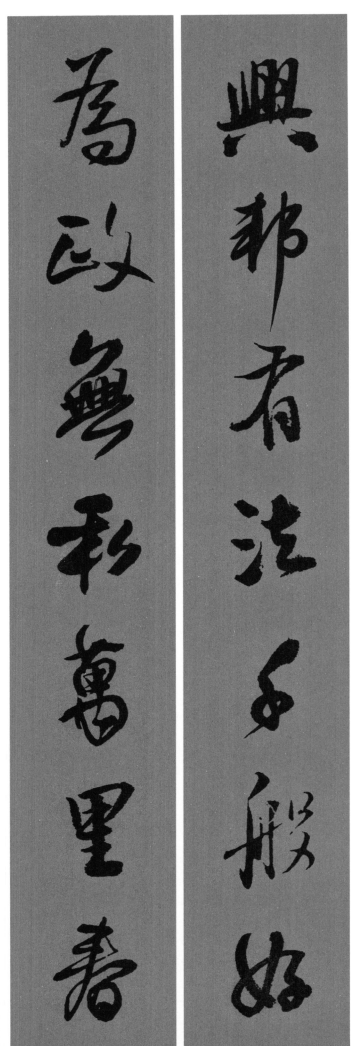

兴邦有法千般好

为政无私万里春

上联｜兴邦有法千般好

下联｜为政无私万里春

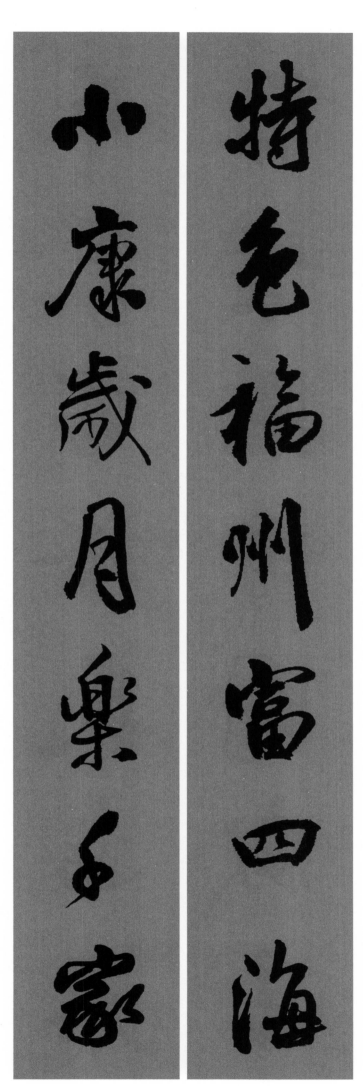

上联—特色福州富四海
下联—小康岁月乐千家

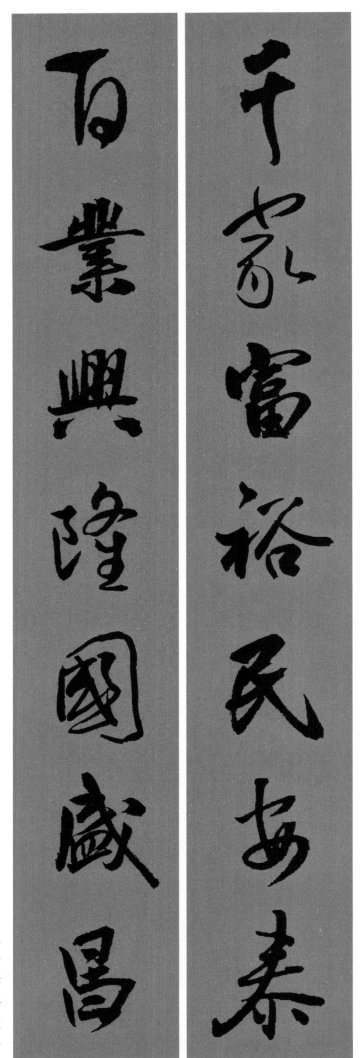

千家富裕民安泰

百业兴隆国盛昌

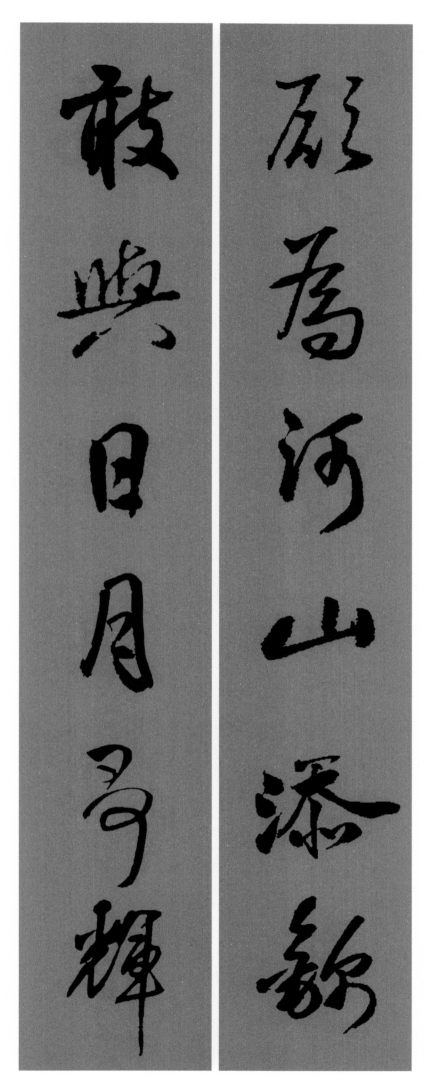

上联一愿为河山添锦

下联一敢与日月争辉

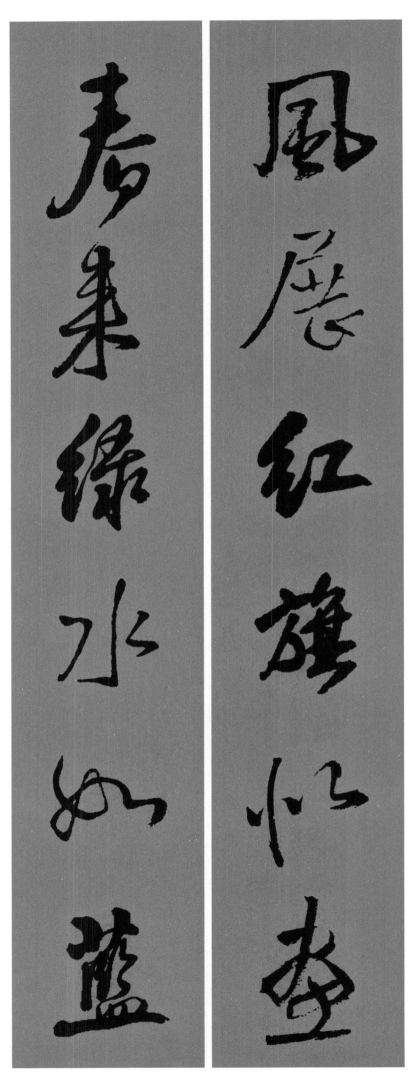

上联 风展红旗似画
下联 春来绿水如蓝

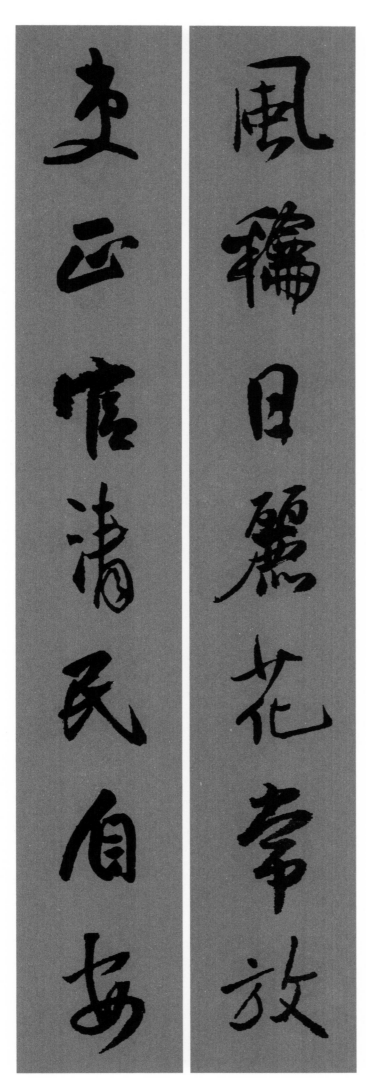

上联—风和日丽花常放
下联—吏正官清民自安

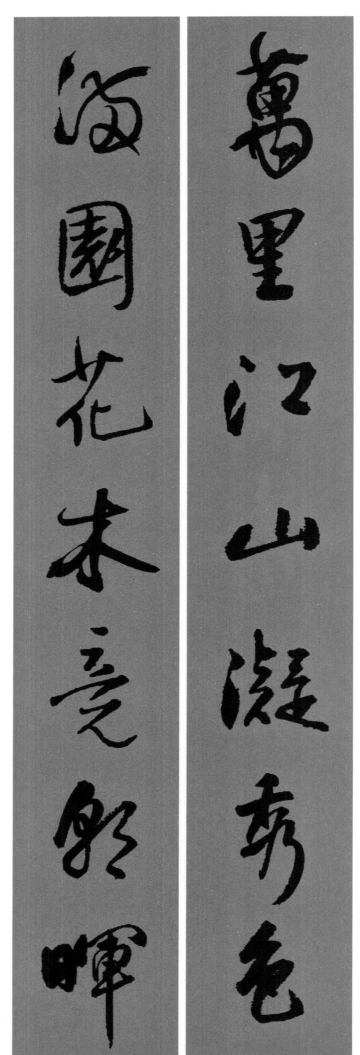

上联｜万里江山凝秀色
下联｜满园花木竞朝晖

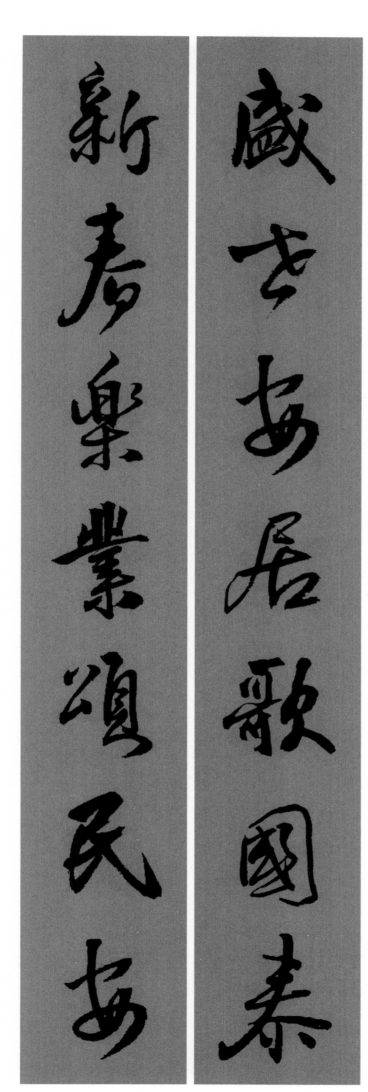

上联｜盛世安居歌国泰

下联｜新春乐业颂民安

锣鼓咚咚欢盛世

歌声阵阵唱太平

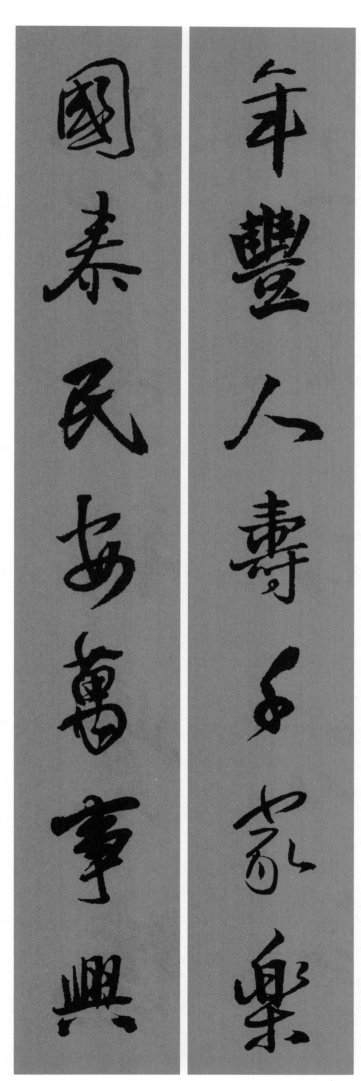

上联 | 年丰人寿千家乐
下联 | 国泰民安万事兴

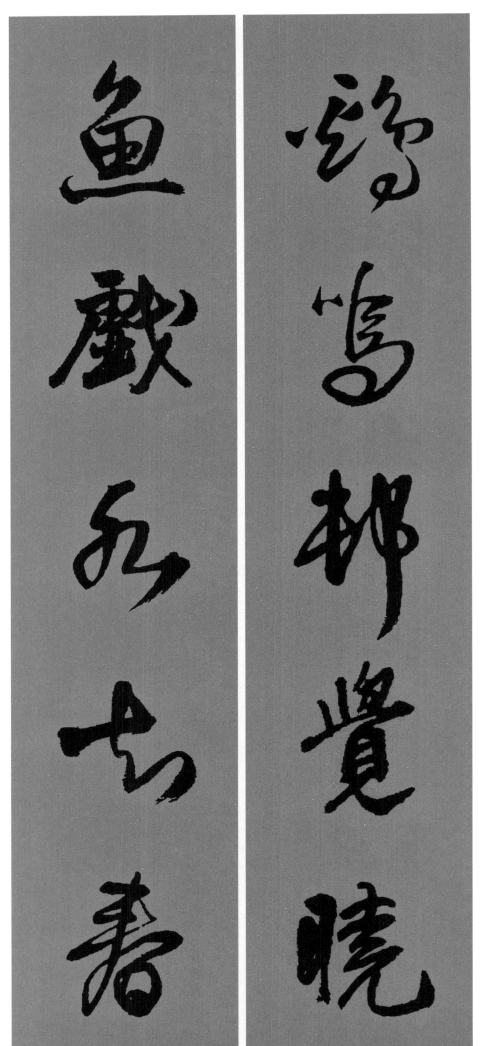

上联｜鸡鸣村觉晓

下联｜鱼戏水知春

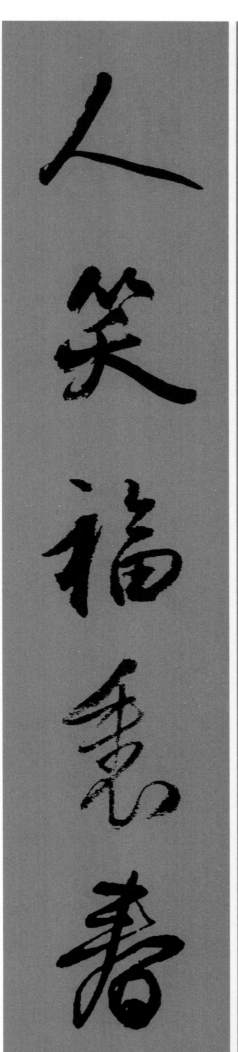
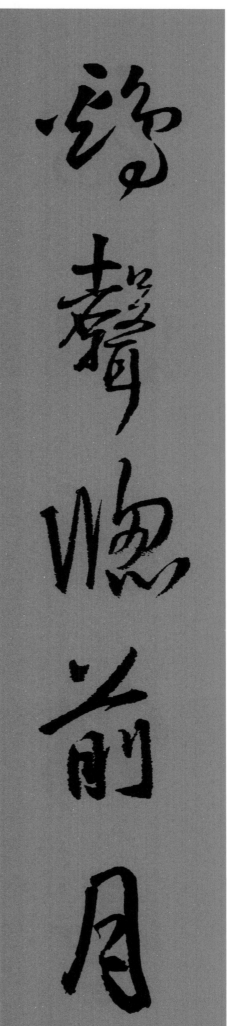

人笑福里春

鸡声窗前月

上联｜鸡声窗前月

下联｜人笑福里春

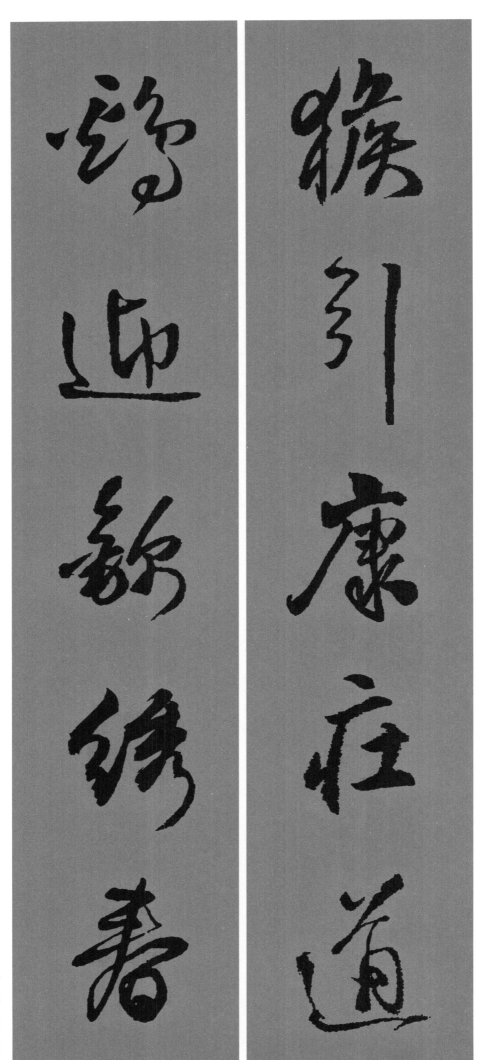

上联 | 猴引康庄道
下联 | 鸡迎锦绣春

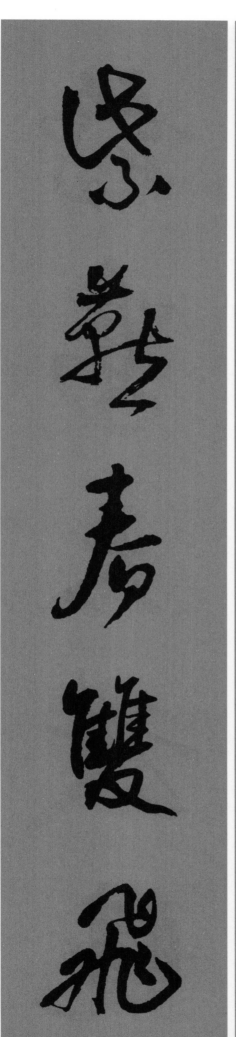
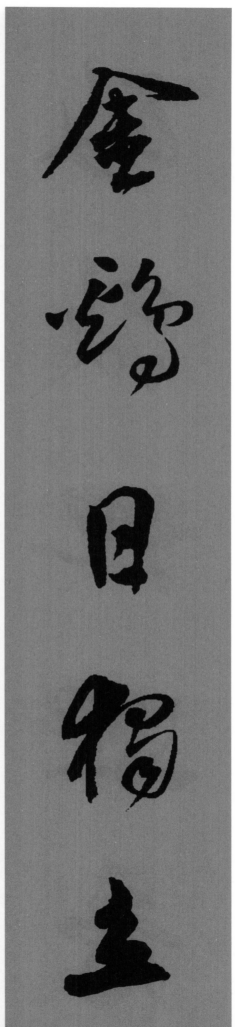

上联｜金鸡日独立

下联｜紫燕春双飞

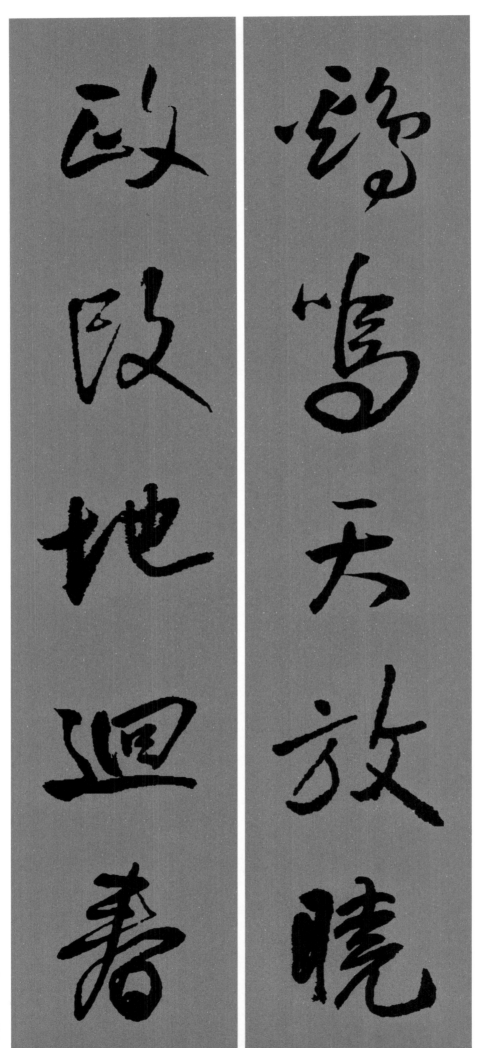

上联一鸡鸣天放晓
下联一政改地回春

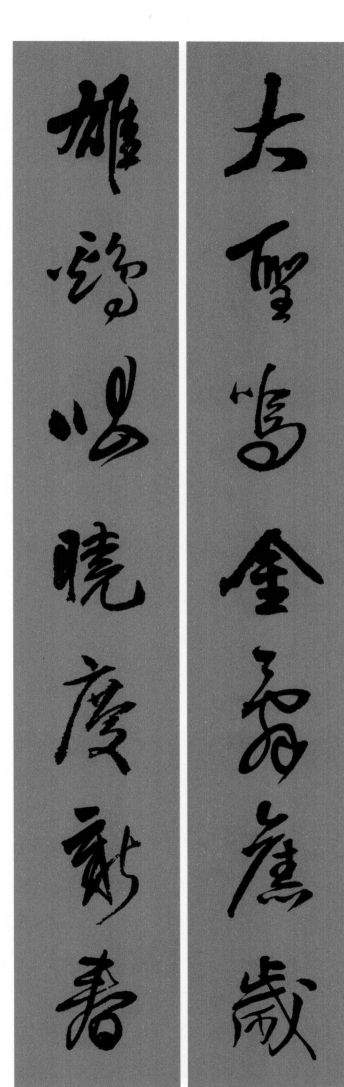

上联｜大圣鸣金辞旧岁

下联｜雄鸡唱晓庆新春

日新月异金雞唱

鸟语花香大地春

上联 日新月异金鸡唱
下联 鸟语花香大地春

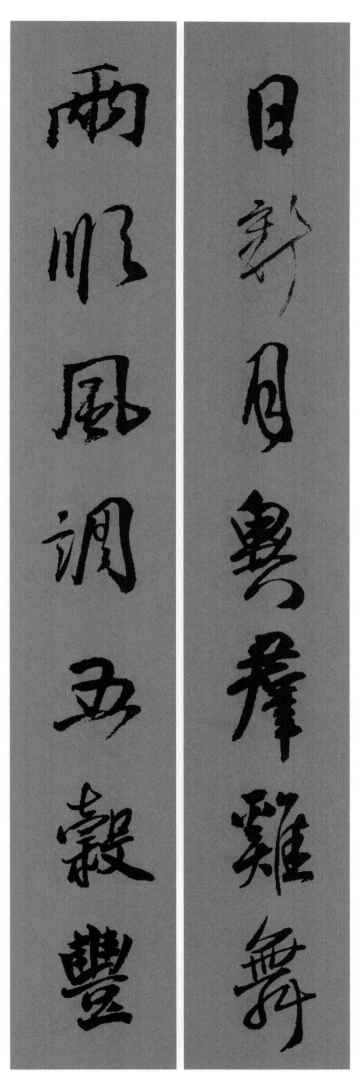

上联 日新月异群鸡舞

下联 雨顺风调五谷丰

上联 日新月异群鸡舞
下联 雨顺风调五谷丰

点点梅花乐淑气

声声鸡唱祝平安

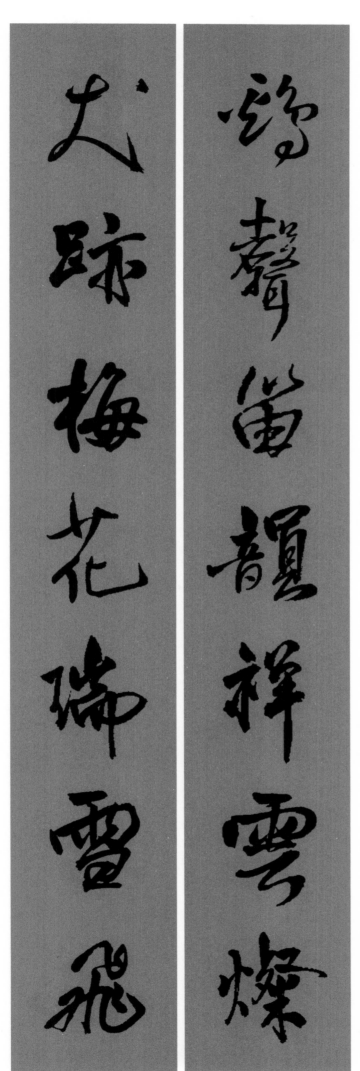

上联｜鸡声笛韵祥云灿
下联｜犬迹梅花瑞雪飞

上联｜鸡声笛韵祥云灿
下联｜犬迹梅花瑞雪飞

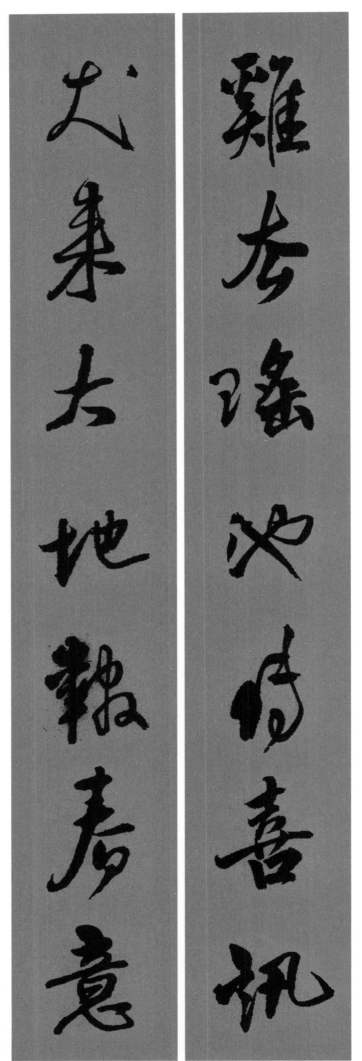

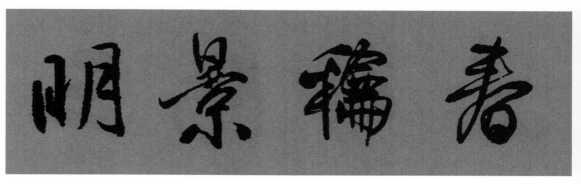

横披｜ 春和景明

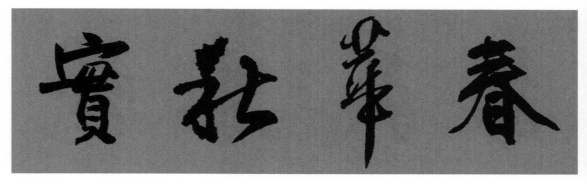

横披｜ 春华秋实

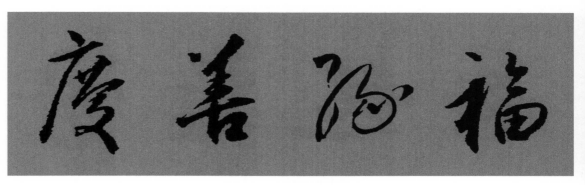

横披｜ 福缘善庆

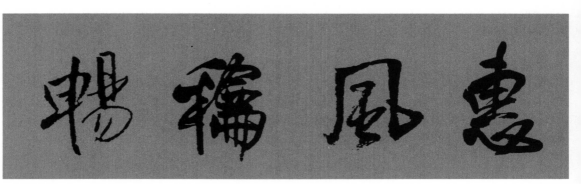

横披｜ 惠风和畅

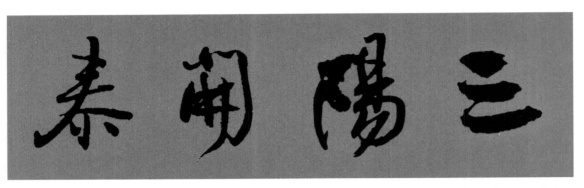

横披｜三阳开泰

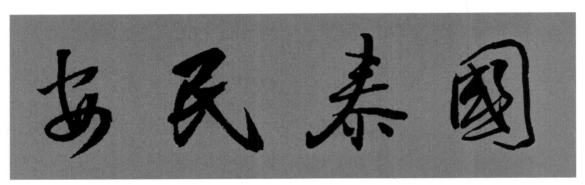

横披｜国泰民安

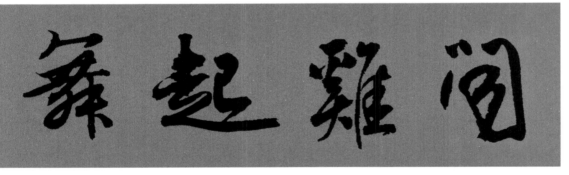

横披｜闻鸡起舞

小贴士

通用——万象更新、春迎四海、一元复始、春满人间、万象呈辉、瑞气盈门、万事如意；
丰收——五谷丰登、风调雨顺、时和岁丰、物阜民康、雪兆年丰、春华秋实、吉庆有余；
福寿——福乐长寿、五福齐至、紫气东来、寿山福海、益寿延年、福缘善庆、福寿康宁；
文化——惠风和畅、千祥云集、鸟语花香、日月生辉、瑞气氤氲、正气盈门、江山如画；
行业——百花齐放、业精于勤、业广惟勤、万事如意、千秋大业；
爱国——振兴中华、江山多娇、大好河山、气壮山河、瑞满神州、祖国长春；
生肖——闻鸡起舞、灵猴献瑞、龙腾虎跃、龙兴华夏、万马争春。

图书在版编目(CIP)数据

王铎行书集字春联/张杏明编.——上海:上海书画出版
社,2016.12

(春联挥毫必备)

ISBN 978-7-5479-1371-0

Ⅰ.①王… Ⅱ.①张… Ⅲ.①行书－法帖－中国－清代

Ⅳ.①J292.26

中国版本图书馆CIP数据核字(2016)第288068号

王铎行书集字春联
春联挥毫必备

张杏明　编

责任编辑	张恒烟
审　读	雍　琦
责任校对	郭晓霞
技术编辑	包赛明

出版发行	上 海 世 纪 出 版 集 团
	上海书画出版社
地址	上海市延安西路593号　200050
网址	www.ewen.co
	www.shshuhua.com
E-mail	shcpph@163.com
制版	上海文高文化发展有限公司
印刷	浙江海虹彩色印务有限公司
经销	各地新华书店
开本	787×1092　1/12
印张	6.67
版次	2016年12月第1版　2017年12月第2次印刷
印数	4,301-7,600
书号	ISBN 978-7-5479-1371-0
定价	26.00元

若有印刷、装订质量问题,请与承印厂联系